L'ADVOCAT SAVETIER.

PAR

Le Sieur SCIPION.

COMEDIEN DU ROY.

A LA HAYE,
Chez ADRIAN MOETJENS,
Marchand Libraire prés la Cour, à la
Librairie Françoise.
─────────────────────
I. DC. LXXXIII.

ACTEURS.

ROSANDRE, Amoureux de Lisimene.

PANCRACE, Pere de Lisimene.

LISIMENE, Fille de Pancrace.

BAGOLIN, Honneste Savetier.

Le COUSIN de Pancrace.

Le DOCTEUR.

Un SERGENT du quartier.

Plusieurs RECORDS.

L'ADVOCAT SAVETIER.

SCENE I.

ROSANDRE, PANCRACE.

ROSANDRE.
AH ! mon tres-cher amy, je vous trouve à propos,
Seriez vous en humeur d'écouter quatre mots ?
PANCRACE.
Cher amy, depuis quand Monsieur je vous supplie,
Je ne vous vis jamais que je croy de ma vie.
ROSANDRE.
Encore que jamais je ne vous vis aussi,
Je croy, vous faire honneur de vous traitter ainsi ;
Pancrace est vostre nom je pense ?
PENCRACE.
Ouï Mr. sous ce nom, l'on me connois en France.
ROSANDRE.
J'estois prest d'envoyer un de mes gens chez vous,
Mais vous trouvant icy.....
PANCRACE.
 Je n'estois pas chez nous.

L'ADVOCAT
ROSANDRE.

La cause entre nous deux, n'est que fort peu de chose,
Il faut tout maintenant que je vous la propose,
Un laquais comme moy vous en eu fait sçavant.

PANCRACE.

Vostre laquais, ou vous Monsieur passons avant.

ROSANDRE.

Je suis n'ay gentilhomme, & d'un vieillart fort riche,
J'herité force bien, donc je ne fus pas chiche,
Car aymant la debauche, & la femme, & le jeu,
Tout ce grand bien laissé, se dissipa dans peu.
La femme commança de desenfler ma bource,
Et le vin, & le jeu m'ont laissé sans resource,
Et tous les trois, enfin, m'ont mis dans un estat,
Que je suis à present presque aussi geux qu'un rat.
Il est vray, que le sort combatant ma misere,
Ma donné des vertus, capable de vous plaire ;
Je suis mutin en diable, & me bat comme deux.
Je joüe incessament, & je sçay tous les jeux ;
Et comme au temps passé le jeu beaucoup me coute,
Pour m'en recompenser maintenant je filoute.

PANCRACE.

Fort bien.

ROSANDRE.

Toutes les nuit, en bateur de Pavé,
A tirer des manteaux on m'a souvent trouvé,
Au reste, pour trinquer, je ne connoist personne
Qui dedans l'incamot plus galemment s'en donna.
Il est fort peu de jour qu'on ne me trouve sou,
Et comme un bon drillot, j'avalle ainsi qu'un trou.
Alors, suivant le feu qui me monte en servelle,
Je medy, de quelqu'un, ou je cherche querelle,
Ou prenant du tabac, je fume a qui plus plus.

PANCRACE.

Finissez le recit, de toutes vos vertus:

ROSANDRE.

Des hier, on me dit que dans vostre famille,
Vous aviez seulement, une fort belle fille,
A l'age que je croy, d'une vintaine d'ans,

SAVETIER.

A qui vous donneriez bien trente mil francs?
PANCRACE.
Il est vray.
ROSANDRE.
Ce grand bien, m'a fait naistre dans l'ame,
Le desir a peu pres, de la prendre pour femme;
Afin que son argent peut satisfaire aux frais,
Qu'en debauché garçon incessament je fais.
PANCRACE. (dre,
Ce n'est donc que son bien, qui vous fait entrepren-
De l'avoir en vos mains, d'estre à peu prés mon
ROSANDRE. (gendre?
Rien autre. Et sans cela, vostre fille, ny vous,
N'eussiez peut rencontrer un si parfait espoux.
Aussi, pour seconder l'honneur qu'on vous veut faire,
J'ay déja sceu pourvoir tout au plus necessaire,
J'envoyé mon laquais hier, de grand matin,
Prier tous mes parens de venir au festin,
Méme, un tailleur & moy, fumes dans des boutiques
Pour lever des habits qui seront magnifiques.
Ayant dit au marchant, pour avoir de l'argent,
Qu'on s'en alla chez vous ; suis je pas obligeant?
PANCRACE.
Es ce tout ?
ROSANDRE.
Au regard de ce qu'à vous m'ameine.
PANCRACE.
Ce n'est pas encore tout, Monsieur, prenez la peine
De rendre à vos marchands les draps, & les habits.
Desquels vous pretendiez avoir de beaux habits.
Et pour le prompt effect de ce beau mariage,
Vous pouvez faire dire à vostre parentage,
Qu'à leur dépens chez eux, il peuvent bien manger,
Mais, qu'il ne vienne point chez moy pour y gruger.
J'ay juré, pour finir en jureur passé maistre,
De ne prendre jamais qu'un grand homme de lettre
Docteur en medicine, ou bien docteur en droit,
Il ne m'importe pas, pourveu que docte y soit.
Et pour vous dont mon bien a sceu chatouiller l'ame
Vous pouvez autre part vous pourvoir d'une femme.

ROSAN-

ROSANDRE.
Comment,
PANCRACE.
Pour mon beau fils nous sommes resolus,
De n'en prendre jamais s'y remplis de vertus,
Qui joüe incessament, qui petune siloute
Pour ratraper l'argent que le joüeur luy coute
Et qui sous tous le jour renie en chartier
A moins que quereller luy servent de metier.
ROSANDRE.
Me refuser pour gendre, est ce que je m'abuse.
PANCRACE.
Je ne le pense pas puis que je vous refuse,
Et si vous le disant, cela ne vous suffit,
Je suis prest de le mettre encore par Ecrit.
Serviteur cher amy.....

SCENE II.
ROSANDRE BAGOLIN.
ROSANDRE.
JAmais tour agreable
Pour se bien divertir, au mien ne fut semblable,
Ce bon homme me croit un fameux debauché,
Et Rosandre pour tant, est la dessous caché.
Rosandre, à qui luy mesme à promis Lisimene,
Et qui pour l'epouser icy la lettre amene,
Mais j'apperçois venir l'homme dont j'ay besoin
Il faut a me servir, qu'il applique son soin.
Et que l'embarassant d'une attente frivolle,
Dans cette Comedie, y joüe un plaisant rolle.

On leve un petit rideau, Bagolin paroist dans sa Boutique, chante, & veut apprendre à sifler à son Oiseau.

BAGOLIN, *Chantant.*
Quoy ? maudit animal, tu ne siffleras pas ?
Ou je me trompe fort, ou bien tu siffleras.
ROSANDRE.
Je suis de Bagolin l'amy tres-veritable.
BAGOLIN.
Je pense que tu veux, que je te donne au diable ?
RO-

SAVETIER.
ROSANDRE.
Pouroit on point l'amy, quelque temps vous parler.
BAGOLIN.
Tu ne veux pas siffler ? je vais pour toy siffler.
ROSANDRE.
Mon tres cher Bagolin, un petit mot de grace.
BAGOLIN. (brasse
Mon bon Monsieur Rosandre, ha ! que je vous em-
Comment vous portez vous, depuis que dans Paris,
J'estois orfevre en cuire devant vostre logis ?
Depuis quand en ce lieu ? Et comment va le pere,
Qui vous ameine icy ?
ROSANDRE.
Une importante affaire ;
Mets cette affaire appart, je te veux marier,
Et te faire quitter ton penible mettier.
Tu sçais que des longtemps je fus ton plus intime,
Et c'est pour t'enrichir le sujet qui m'anime.
BAGOLIN.
Qui moy me marier ? vous vous moquez ma foy ;
Je ne sçaurois gagner dequoy me nourir moy,
Et je pourois pretendre, à nourir une femme ?
ROSANDRE.
Que ce soin important, n'alarme point ton ame.
Cette illustre famille, où je veux t'allier,
Ne permettra jamais, que tu sois Savetier.
BAGOLIN.
En disant Savetier, dites par reverence,
C'est un metier d'honneur, & des plus grand de
 France.
ROSANDRE.
La fille donc je parle a trente mille franc,
Elle est bel, elle est riche, & n'a rien que vingt ans,
Voy, si ce grand party, te pourroit satisfaire ?
BAGOLIN.
Ouy trente mil franc, seroit bien mon affaire ;
J'aurois dequoy goinffrer sans jamais travailler.
Mais la fille me choque, à vous en bien parler,
Comme je suis d'Humeur, à n'avoir point famille,

Qu'on me donne l'argent, & qu'on garde la fille.
ROSANDRE.
Quoy dont dix mil escus, pour devenir l'espoux ?
De.....
BAGOLIN.
Et bien ! de parbleu Monsieur marions nous.
Aussi bien m'a ton dit, pour garder ma boutique,
Que j'avois grand besoin, d'un diable domestique.
Mais comment en cecy, doit agir Bagolin ?
ROSANDRE.
Par fortune, dis moy, sçay tu parler Latin ?
BAGOLIN.
Ho qu'ouy, le matin, ou le soir, ne m'importe,
Je jase comme une drolle, & de la bonne sorte.
ROSANDRE.
Je dis Latin stupide, & non matin ?
BAGOLIN. Tout doux,
Quoy pour se marier il faut avoir des coups ?
Je renonce au Latin, ainsi qu'au cocuage.
ROSANDRE.
He ! que dis tu ?
BAGOLIN.
Doucement, je dis du mariage,
Mais pourquoy ce Latin ?
ROSANDRE.
Pancrace m'a fait voir,
Qu'il vouloit pour son gendre, un homme de sçavoir.
BAGOLIN.
Et pour homme d'esprit, vous voulez me comettre
Moy, qui ne sceu jamais, ce que c'est qu'une lettre ?
Ah ! prenez pour cela, quelqu'autre qu'un pied plat.
ROSANDRE.
Je pretens t'heriger pourtant en Advocat,
Et te donner du bien, ainsi que de la gloire,
Pourveu que ce Latin, entre dans ta memoire.
BAGOLIN.
Comment dit ce Latin ? commençons par un bout.
ROSANDRE.
Sça, dit donc, *Ego sum.*

SAVETIER.
BAGOLIN.
Aprés.
ROSANDRE.
Advocatus.
BAGOLIN.
Eſt-ce tout?

ROSANDRE.
uy.

BAGOLIN.
Mais en François cela que veux t'il dire ?
ROSANDRE.
ue je ſuis Advocat.
BAGOLIN.
Vous me faites bien rire,
i vous eſtes Docteur, allez vous marier,
it'on jamais au monde Advocat Savetier.
ROSANDRE.
ais c'eſt toy qui ſera le gendre de Pancrace,
t trente mil franc.
BAGOLIN.
Et bien, je prens la place,
t me reſous enfin, pour les dix mil eſcus,
e dire trente fois, je ſuis, Advocatus.
ais après ſes trois mots, ſi quelqu'un m'interoge.
ous repondrez, ou bien, je fais jacques d'éloge.
ROSANDRE.
encrace eſt ignorant, & ce ſeul mot bien dit,
e fait paſſer d'abord pour un homme d'eſprit,
ais il te faut marcher ſur un ton graviſſime,
t devant luy, parler en homme docticime,
Citer avec en faces, & Jaſon, & Cuſas,
Autheurs, que ce vieillart, je croy, ne connoiſt pas.
BAGOLIN.
Ma foy ny moy non plus.
ROSANDRE.
Je vais trouver Pancrace,
Reviens dans un moment, en cette meſme place,
Nous y ſerons enſemble.

A 5 BA-

L'ADVOCAT
BAGOLIN.
Avant de s'en aller,
Dittes pour ce Latin, comme il faut s'habiller.
ROSANDRE.
Te mettre proprement, sous une robe noire.
BAGOLIN.
Bon, j'ay sceu tout d'un coup me mettre en la memoire,
Certain habit que j'ay, du dernier Carnaval.
Qui pour me déguiser, ne servira pas mal,
Adieu, je vais le mettre, & je revient.

SCENE III.
ROSANDRE, PANCRACE.
ROSANDRE.
Courage,
Bagolin, a ravy, joüra son personnage,
Hola.
PANCRACE.
He bien ! Monsieur ? que voulez vous de moy ?
ROSANDRE.
Je viens vous retrouver.
PANCRACE.
Peut-on sçavoir pourquoy ?
ROSANDRE.
J'ay pour vous une estime, & haute, & fort sincere,
Je vous trouve brave homme, & vous honore en pere,
Et quoy qu'en recherchant de m'alier à vous,
L'on ait veu vos mespris, allez jusqu'au couroux,
Je sçay qu'avec raison, mon attente est trompée,
Puis que vous n'este pas, pour un homme d'épée.
Vous aimez la soutanne, & je viens vous revoir
Pour sçavoir si mon frere arrivé d hier au soir,
Pouroit avoir l'honneur d'épouser vostre fille ?
PAN-

SAVETIER.
PANCRACE.
Quel est ce frere ?
ROSANDRE.
Un homme en qui le sçavoir brille,
Plus docte qu'Aristote, & qui dedans Paris
A fait taire cent fois, les plus rares esprits.
Au restes fort bien fait galant de sa personne,
D'une humeur enjoüée, & qui semble boufonne.
PANCRACE.
Tamieux.
ROSANDRE.
Et plus que tout, c'est que deux mil escus
De ses biens tous les ans, font les beaux revenus.
PANCRACE.
Tamieux encore.
ROSANDRE.
En arrivant, il me fist presque entendre,
Le desire qu'il avoit de se voir vostre gendre.
Ayant sceu dans Paris quel homme vous estiez,
Et par le bruit commun, ce que vous meritiez.
PANCRACE.
Ah ! je seray ravy, qu'il entre en ma famille.
Et je vais sans tarder en parler à ma fille.
Lisimene ?

SCENE IV.
LISIMENE, PANCRACE, ROSANDRE, BAGOLIN.
LISIMENE.
Papa, Papa que me desirez vous ?
PANCRACE.
Je veux dés aujourd'huy, vous donner une Epoux.
Mais un Epoux illustre, & de qui la Doctrine
Fait cacher Aristote, & fait endormir Pline.
Fort riche ; n'est ce pas ?

L'ADVOCAT

ROSANDRE.
Ouy, Monsieur.

PANCRACE.
Et bien fait,
C'est un homme en un mot, digne d'estre en por-
trait.
Voilà Monsieur son frere, & bientost ce beau gen-
dre.

LISIMENE.
Vous ne songez donc pas, que promis à Rosandre.
Qui vient pour m'épouser....

PANCRACE.
Rosandre est un badin,
Qui s'amuse à dormir je croy par le chemin,
Quand y devroit conclure une affaire importante;
En un mot, je pretens qu'en fille obeïssante,
Vous Epousiez, Monsieur.... comment le nomme-
ton?

ROSANDRE.
Entre les gens d'esprit, le Docteur Barabon,
Mais pour vous salüer vers vous y s'achemine.

PANCRACE.
Que cet homme est sçavant, & qu'il a bonne mine.

BAGOLIN, *En habit de Docteur.*
Est ce la, le beau Pere, ou je dois m'allier?

ROSANDRE.
Et sa fille avec luy, cache l'établier.
Que tu ne sois connu, & sur tout prend bien garde
A ce que tu diras.

BAGOLIN.
Le barbon me Regarde.

ROSANDRE.
Laisse le Regarder, & porte bien ton Bois.

BAGOLIN.
Dois-je parler d'abord ou Latin, ou François?

ROSANDRE.
Il faut en premier lieu, suivant la bien seance,
Luy lever le chapeau, faire la reverence,
Puis dire ton Latin.

BAGO-

SAVETIER.
BAGOLIN.
Il ne m'en souvien plus.
ROSANDRE.
Ego sum.
BAGOLIN.
Aprés ?
ROSANDRE.
Advocatus.
BAGOLIN.
Je m'en vais l'aborder, & de la bonne sorte.
Je suis Advocatus, ou le diable m'en porte.
PANCRACE.
Il m'oste mon chapeau, Monsieur est-ce qu'il rit.
ROSANDRE.
C'est la mode à present entre les gens d'esprit.
PANCRACE.
Cette mode à mon sens, me semble ridicule ;
Mais n'importe, Escoutons son Docte preambule.
ROSANDRE.
Veux tu me faire icy recevoir un affront,
Songe à ce que tu fais, Car....
BAGOLIN.
Advocatus sum.
Non pas Advocatus des quinze à la douzaine,
Puisque des plus sçavant, je suis le Capitaine ;
Mais des Advocatus, venerable patron,
Dont on ne voit jamais que dix au Carteron.
Connoissez vous Platon, ce grand homme de Geneve ?
PANCRACE.
Non.
BAGOLIN.
Et Seneque ?
PANCRACE.
Encore moins.
BAGOLIN.
S'ils estoient sur la terre
Avant qu'il fut deux jour, au seul bruit de mon nom,
On ne trouveroit plus Seneque, ny Caton,

Car ils s'iroisent cacher dans le pot au vinaigre.
PANCRACE.
Que Monsieur vostre frere est un Docteur alegre,
Il parle comme un Livre, & rit incessamment.
ROSANDRE.
Ne vous ay-je pas dit, qu'il railloit doctement.
PANCRACE.
Vous avez fait, Monsieur, tous vos dégrée?
BAGOLIN.
Sans doute,
Je sautray l'autre jour, nostre montée toute,
Sans un degré de manque, estant souls de muscat.
PANCRACE.
Et depuis quand Monsieur estes vous Advocat?
LISIMENE.
Peut-on le demander sans paroistre inciville?
BAGOLIN.
Depuis que ce jeune homme arrivant dans la Ville,
Pour avoir vostre fille & vos dix mille escus.
M'aprit à d'écliner, je suis Advocatus.
ROSANDRE.
Il est vray, qu'ausitost que je le vis paroistre,
Sçachant que vous vouliez un grand homme de let-
 tre,
Je dis qu'un Avocat y parut aujourd'huy,
Et que ce bel objet pouvoit estre pour luy.
PANCRACE.
Fort bien. Et son humeur me paroist agreable.
BAGOLIN.
Au reste sçachant tout, la sience m'acable,
J'ay quatre once du moins, de l'hebreu le plus fin.
J'ay plein quatre chapeaux de Grec, & de Latin.
Je sçay presque par cœur l'Histoire veritable,
Des quatres fils aymonts, & de Robert le diable.
Quand le Ciel est couvert de son plus noir manteau,
Je devine s'il pleut ; que nous aurons de l'eau
Dedans le mois d'Aoust, je sçay fort bien com-
 prendre,
Qui fait beaucoup plus chaux, qu'en celuy de De-
 cembre. Et

SAVETIER.

Et sitôst que la grêle à gasté le rasin,
Je dis asseurement, nous aurons peu de vin.
Pour les Proces je pense, y sçavoir quelque chose,
Et sitôst qu'un Plaideur ayant perdu sa cause,
Paroist comme enragé, je dis au mesme instant,
Que son esprit troublé, n'est pas des plus contant.
Et comme Savetier, nous avons connoissance,
Que le bon Cuir d'Auvergne, est le meilleur de France.
Et quand il vous faudra rajuster vos Soulliers,
Vous verrez si l'on voit de meilleurs Savetiers.

PANCRACE.

Se moques t'il de nous ? Quoy la Saveterie ?
L'occupe quelque fois ?

ROSANDRE.

Ce n'est que raillerie,
En vous parlant de luy, ne vous ay-je pas dit
Qu'il montre à tous momens, le feu de son esprit.

PANCRACE.

Combien de mil escus possedez vous de rente ?

ROSANDRE.

Deux mille pour le moins, sans le bien d'une Tante,
Qui...

BAGOLIN.

Qui moy deux mille escus, mal peste du fol,
Jamais d'argent content je ne me vis deux sol.

ROSANDRE.

Vous ne comprenez pas ou tendent ses paroles,
Il n'eust jamais deux sols, mais bien force pistoles.

PANCRACE.

Or ça Monsieur mon gendre, ou Monsieur l'Avocat,
Pour vostre Mariage, il faut faire un contract,
Et sans que de vos biens autrement je m'informe,
Faisons le si vous plaist, qui soit en bonne forme.

BAGOLIN.

Cellecy que je croy, sera bonne pour vous,
Elle vient de Paris.

PANCRACE.

Se moque t'il de nous ;

Une

Une forme est ce que par gageure....
ROSANDRE.
C'est que mon frere est propre, & sur tout en chau-
ssure,
Et craignant en ce lieu qu'on le trouva mal mis,
Il a fait apporter sa forme de Paris.
PANCRACE.
Mais il est à propos touchant ce Mariage,
De sçavoir si ma fille aura quelqu'avantage ?
Vous sçavez que le dot....
BAGOLIN.
Que vous estes badin,
Ma femme aprés ma mort aura mon St. Crespin.
PANCRACE.
Qu'es-ce qu'un St. Crespin ?
ROSANDRE.
Que vostre espoir s'y fonde,
Il entent tout le bien, qu'il a dedans le monde.
BAGOLIN.
Mais aussi, je pretens que les dix mil escus,
Viendrons dans le goucet *du sieur Advocatus*.
PANCRACE.
Nous l'entendons ainsi, sa viste Lisimene
De deschausser le gant, il faut prendre la peine.
LISIMENE.
Rosandre, mon Papa....
PANCRACE.
Vous resistez en vain,
Rosandre est un badoft, sça Monsieur vostre main,
Pour se donner la foy, c'est le premier article.
LISIMENE.
Papa qu'est-ce là foy ?
BAGOLIN.
C'est une manicle,
Pour tirer le ligneul, de crainte que la poix,
Ne s'attache à la main.
ROSANDRE.
Ouy, c'est que l'autre fois.
En n'écrivant un mot avec un trenche plume,

SAVETIER.
Il se fit une playe d'un assez grand volume,
Dont le Chirurgien, la sceu persuader,
De porter cette peau, pour la Consolider.
PANCRACE.
Viste, touché, palette, allons mon future gendre.
LISIMENE.
J'obeïs à mon Pere, & la donne à Rosandre.
BAGOLIN.
Bon, me voilà déja Marié d'une main.
PANCRACE.
Les Nopces, si vous plait; se feront des demain,
Le plustost vaut le mieux, en cas de mariage,
BAGOLIN.
Je vais faire chez vous porter tout mon bagage.
PANCRACE.
Fort bien. Mais voulez vous qu'avec vos laquais,
J'envoye une charette ou quelque portefaist?
BAGOLIN.
Vous vous moquez de moy, j'ay l'eschine assez large
Pour pouvoir supporter une plus lourde charge,
Adieu, je reviendray plustost que l'on ne croy,
Mon frere cependant faite l'amour pour moy.
PANCRACE.
Son humeur qui me charme, est sans doute agreable,
Et je croy qu'a railler elle est incomparable,
Attendant son retour, pour ne perdre le temps,
Je vais de ce beau choix advertir mes Parens,
Ma fille entretenez cet aymable beau frere.

SCENE V.

LISIMENE, ROSANDRE.

LISIMENE.
HE bien, que dites vous de l'humeur de mon Pere?
ROSANDRE.
Elle est assez facile, à ne vous rien celer,

Et

Et pour le voir duper on n'a rien qu'a parler,
Cependant, Lisimene à Rosandre promise,
Par luy mesme à mon Pere, augmente ma surprise,
Quoy m'écrire à Paris, de venir promptement
Joindre le nom d'Epoux, aux ardeur, d'un Amant,
Et vous voir à mes yeux destiné pour un autre.
<center>LISIMENE.</center>
La faute, ou je me trompe, est entierement vostre,
Vous vouliez le joüer, mais Rosandre avoüée,
Que souvent les plus fins en joüant sont joüée.
<center>ROSANDRE.</center>
Mais, depuis quatre jours qu'auprés de vos appas,
On me voit de retour?
<center>LISIMENE.</center>
<center>Il ne vous connoist pas.</center>
Et qui plus est encor, vous m'avez fait paroistre,
Que se n'est pas par moy, qu'il vous devoit connoi-
 stre,
Je n'ay rien dit, ainsi vous devez aujourd'huy,
Vous plaindre de Rosandre, & point du tout de luy.
<center>ROSANDRE.</center>
Mais puis-je m'asseurer que Lisimene m'ayme?
<center>LISIMENE.</center>
Sans doute, & beaucoup plus qu'elle ne fait soy
 mesme,
Ne doutez dont de Rien, & calmez ce couroux?
Croyez qu'absolument Lisimene est à vous.
<center>ROSANDRE.</center>
Jamais son changement n'entrât dans ma pensée,
Mais allons achever la fourbe commencée,
Et voir s'y l'Advocat emportera le prix,
Je vais trouver Pancrace.
<center>LISIMENE.</center>
<center>Et moy j'entre au Logis.</center>

<center>SCENE VI.</center>

<center>BAGOLIN, *En trenant une caisse.*</center>

Quand un homme prend femme, & qu'il entre en
 menage, On

SAVETIER.

On m'a dit qu'il y doit porter tout son bagage,
Aussi je veux sçavoir en portant tout le mien,
Si nostre chere Epouse à pour moy tout le sien?
Hola ho?
LISIMENE.
Quoy vous mesme Mr. vous prenez cette peine.
BAGOLIN.
Je la prens aujourd'huy charmante Lisimene.
Mais entrant des demain, en menage nouveau,
Vous m'aiderez je pense aporter le fardeau.
Ca prestez moy la main, pour décharger ma Caisse.
LISIMENE.
Un Advocat bon Dieu, Croscheteur.
BAGOLIN.
He bien! qu'esse?
Si l'on voit large dos à Monsieur vostre Epoux,
Il en est plus robuste, & c'est tamieux pour vous.
Quand il faudra pour vous exercer son Echine,
L'Advocat gagnera dequoy boire Chopine.
LISIMENE.
Pouvons nous visiter les hardes que voilà,
Voir vos Coffres icy?
BAGOLIN.
Ouyda, mettez vous là.
LISIMENE.
Qu'elle guenille au Ciel!
BAGOLIN.
C'est mon habit de nopce.
Voyez vous le pourpoint, il revient bien au chosse.
Je le mets le Dimanche avec ce grand chapeau.
LISIMENE.
Vous estes lors bien mis, car l'équipage est beau.
BAGOLIN.
Voilà mon Saint Crespin, Et mon linge.
LISIMENE.
Il me semble,
Que le linge & l'habit revienent bien ensemble.
BAGOLIN.
Il est salle, il est vray, mais vous devez sçavoir,

Que

Que tant plus je le porte, & plus il devient noir.
LISIMENE.
Qu'est-ce là ?
BAGOLIN.
D'un Cocu le plumage.
Il fait bon d'en avoir quand on entre en menage,
On s'en sert quelquefois pour manche de Couteaux.
Pouray-je quelque jour estre de ses Oiseaux,
Dites ?
LISIMENE.
Cela se peut, & l'homme le plus sage....
BAGOLIN.
Je vous en fais present, au nom de mariage.
LISIMENE.
Ah ! Gardez les pour vous, pour moy, je n'en veux
point.
BAGOLIN.
Et vous m'en fournirez quand j'en auray besoin,
Prenez.
LISIMENE.
Encore un coup je n'en veux point des vostre.
BAGOLIN.
Et prenez celle-cy, vous en donneray d'autres.
Mais que vois-je....
LISIMENE.
Mon Pere, & mon Cousin aussi.
BAGOLIN.
J'entre dans le logis, & je reviens icy.

SCENE VII.

LE COUSIN, PANCRACE, LE DOC-
TEUR, BAGOLIN, ROSANDRE,
LISIMENE.

LE COUSIN.

C'Est bien precipiter un pareil mariage.

PAN-

PANCRACE.
Il le faut, quand on trouve un si grand advantage.
Un Advocat bien fait, richissime & sçavant.
LE DOCTEUR.
La plus belle apparence est trompeuse souvent
Dit Seneque, & souvent par une fause amorce,
On trouve un méchant bois, sous une belle écorce.
Est-il fort Docte?
PANCRACE.
Autant que feu Nostra-damus.
LE DOCTEUR.
Mortalibus Doctrina honnore est omnibus.
Ouy, le profond sçavoir est un rare avantage,
Il nous honore, & rien n'est comparable au sage,
Si-tost que j'auray veu ce gendre pretendu,
Qui peut porter le nom de rare Individu,
Un bon interogat, nous apprendra peut-estre,
S'y dans le droit Civille, il sera passé Maistre.
PANCRACE.
Le Voicy, dite moy qu'est-ce que son Esprit?
LE DOCTEUR.
On en peut pas juger n'ayant encore rien dit,
Je vais l'interoger.
LE COUSIN.
Il a mauvaise mine.
LE DOCTEUR.
C'est un dont ennoré sans doute à la Doctrine.
Amy du Sieur Pancrace, & Docteur dans les loix,
Je prens part au bonheur qui suit un si beau choix.
Mais comme les sçavants, semblent avoir en bute
Dégayer leurs Esprits toûjours dans la dispute,
Souffrez qu'a ce brillant qui me met a qui a,
Je puis se demander *quid est Justicia?*
BAGOLIN.
Que dit-il?
ROSANDRE.
En Latin qu'es-ce que la Justice.
BAGOLIN.
Je suis Advocatus visage decrevice,

Cele

L'ADVOCAT

Cela dit & cetera.
LE DOCTEUR.
Respondez.
BAGOLIN.
On y va.
Mais toy mesme responds, *Quid est ce Justitiâ.*
LE DOCTEUR.
Justitia est, Constans & perpetua Volontas,
Jus suum Cuiquè tribuendi.
C'est une Volonté pour les biens importante,
Qu'on voit perpetuel & qu'on nomme Constante,
A rendre à tout chachun ce qui leur appartient.
BAGOLIN.
D'accord, car je soûtient ce que Monsieur soûtient.
LE DOCTEUR.
Le grand Justinien, cet Empereur Illustre,
Qui fit voir la Justice en son plus digne lustre,
Surpris, de voir regner tant de Docteurs divers,
Qui tous traitoient des Lois à droit, & à travers,
De tant d'escrits confus, faisant un noir mélange,
Qui plongeoit la Justice en un abime estrange,
Ramassant promptement de ces divers Esprits,
Les plus pures sentimens, & les plus beaux escrits,
Il en forma les lois que nostre siécle honnore,
Et qui jusqu'à present porte son nom encore.
BAGOLIN.
Que vous raisonnez bien, que vous avez d'esprit.
LE DOCTEUR.
Depuis que ce grand homme, eût fait ce que j'ay dit,
On n'a veu dans l'instant s'installer dans le monde.
Tant de livres de droit, que le siecle en abonde.
BAGOLIN.
Des Lievres ? Il est vray, on en voit bien par fois,
Et des Lapins aussi.
LE DOCTEUR.
Latin, Grec, & François.
Or, parmy ses Docteurs dont les science brille,
On met au premier rang Balde, Lesquiquoquille,
Bertolle, Déclapier, Theophile, Jason,

Dua-

SAVETIER.

Ennacurffe, Alciat, Hypolite, & Papon?
Tribonien, Mernæ, Fulgoffe, Dorathée,
Rocheflaven, Menard, Odofret, Abudée,
Macrobe, Imbert, Fabert, Lolive, Carondars,
Loüet, Dinno, Marcil, & l'Illuftre Cujar.
Bref, Depareils fçavants une longue Illiade,
Qui tous, pour s'élever dans le fuprême grade,
Et remplir de leur noms, leur fameux tribunaux,
En foncent, & leurs teftes, & leurs nez Doctoraux,
Dans les digeftes, loix, paragraphe, rubriques,
Decretales, Verfets, chapitres au tantiques.
Dans les Codes Flamiens, Codes Theodofiens,
Codes Argemoniens, Gregoriens, Papiniens,
Dans les titres Canon, Inftitution, Glaufes,
Et mille autres erreur, dedans le droit enclofe,
Qui vont embaraffant quand on veut l'embraffer,
Des Cerveaux, qu'avec peine on peut débaraffer.

PANCRACE.
Je ne comprens rien là, du moins qui me remembre,
Tandis, qu'ils finiront, je vais jufqu'à ma chambre.

LE DOCTEUR.
De fes fçavants aux lois, que l'on nomme Docteurs,
Les uns font Chicanans, Chicanez, Chicaneurs,
Plaidans, & Confultans, Glofateurs, Formulaire,
Qui rapporteur d'Arrefts, qui défeffonaires,
Les uns Pratitiens, d'autres Inftituteurs,
Interprete du Droit, & qui Solliciteurs.

LE COUSIN.
Que d'un pareil difcours la longeur, m'affaffine,
J'entre dans le logis, & reviens ma Coufine.

DE DOCTEUR.
Un parfait Advocat doit fçavoir tout cela,
Et pour ce rendre Illuftre aller jufqu'au de là,
N'ignorer ce que c'eft, que ces *fins dilatoires*,
Piramtoire de mefme, & *fins declinatoires*,
Qu'es-ce que nullitez, qu'eft-ce qu'originaux,
Promeffes & contrats, achaps, lettre royaux,
Ecritures publiques, Epreuves, & Requeftes,
Copies, Teftamens, Mariages, Enqueftes,

Les Contestations, Revisions, Arrets,
Representations, Productions, Extraists,
Qu'est-ce que Conclusions au Parquet, Ordonnan-
　　ces,
Les Avis, au Conseils, Sentences,
Et Requettes au Palais, Opposans, Pretendans,
Saques, & Piesse enfin, Demandans, Deffendans,
Parties Jointe, Et de plus tous ces noms innombra-
　　bles,
Qu'au Palais tous les jours vont forgeant nos sem-
　　blables.

LISIMENE.
Je m'ennüy beaucoup.

ROSANDRE.
　　　　　Peut-on pas s'en aller ?

LISIMENE.
Suivez moy dont aussi, car je vous veux parler.

BAGOLIN.
Tout le jour faudra-t'il que j'ay la bouche clause ?
Et quand diable Monsieur diray-je quelque chose ?

LE DOCTEUR.
Je n'ay plus qu'a parler deux heures seulement,
Et puis, vous me pouvez repondre congrument.
Or donc justiniant, de nos illustre plumes,
Dans Rome, ayant trouvé, deux cent mille volu-
　　mes,
Composé du depuis Justin, à Romulus.

BAGOLIN.
La langue me demange enfin, je n'en puis plus.

LE DOCTEUR.
Pour laisser au mortels, sa memoire immortelle...

BAGOLIN.
Je veux parler te dis-je, ou nous aurons querelles :

LE DOCTEUR.
Et que tout l'avenir profitas de ces soins.

BAGOLIN.
Il va dans un moment, pleuvoir des coups de poins.

LE DOCTEUR.
Ayant formé ces loix que je viens de vous dire

　　　　　　　　　　　　　　　Des

SAVETIER.

Des lors.... Mais Domine vous voulez je croy rire?
BAGOLIN.
Quoy je ne diray mot?
LE DOCTEUR.
Je dois estre entendu,
Car.... vous estes un sot, insupremo gradu,
Ecouté, & sçachés que *Cujas*... à leschine,
L'on va dans un instant voir battre la Doctrine.
BAGOLIN.
Voilà pour commancer.
LE DOCTEUR.
Ah! suivons mon couroux,
C'est par trop en souffrir, il faut donner des coups,
Ah! j'ay le nez cassé, mais allons qu'on se vange,
Un homme tel que moy, sçay bien donner le change,
Te voilà que je croy, assomée comme un chien,
Tu n'as rien qu'a courir, chez le Chirurgien,
Afin que promptement il te mette une enplatre.
Et songe un autre fois alors qu'on veux se batre,
C'est...Mais il ne remeüe, & mesme ne dit mot?
De se laisser mourir seroit il assez sot.
Voyons & confirmons à mon ame allarmée?
Je pense que son corps est reduit en fumée?
D'un homme fort palpable, on ne trouve plus rien,
Il n'en faut plus douter, c'est un Magicien.
Ne perdons point de temps, faisons venir Pancrace,
Et luy montrons l'Epoux, qu'il veut mettre en
 sa race.
Hola vitte.
PANCRACE.
Bon jour, avez vous achevez?
LE DOCTEUR.
Ah! que je suis heureux de vous avoir trouvé,
Laissez moy prendre halaine.
BAGOLIN.
Ha, que la farce est drolle,
Mettons nous dans la robe, & finissons le rolle.
PANCRACE.
Venez vous me donner quelques avis importans?

B LE

L'ADVOCAT
LE DOCTEUR.
Je viens vous raconter un cas exorbitans,
L'Advocat....
PANCRACE.
He bien quoy ;
LE DOCTEUR.
N'avoit rien que l'externe,
Estant dans l'interieur ignorant subalterne,
Outre qu'il est sans doute un insigne sorsier.
PANCRACE.
Et de plus m'a t'on dit un méchant Savetier,
Qui vouloit m'attraper; mais je le feray pendre,
Ne voulant ny sorcier, ny Savetier pour gendre.
LE COUSIN.
Je le connois fort bien, son nom est Bagolin.
LE DOCTEUR.
Sçachez qu'en nous frotant, c'est homme diablotin,
De me voir, le plus fort prevoyant sa disgrace,
N'a laissé dans mes mains, qu'une robe en sa place...
Mais il est de retour saisisson nous de luy.
PANCRACE.
Ha pendart, je te tiens, ou du moins ton estuy,
Allons il faut dans peu venir à la Justice,
Et dedans un bon feu, recevoir ton supplice.
BAGOLIN.
Quoy, pour estre Advocat, il faut estre grillé,
Ha, l'on vera bien-tost l'Advocat depouillé,
Je veux estre pendu, en cas qu'on m'y r'atrape.
PANCRACE.
Tenez le bien tous deux, de crainte qu'il n'eschap- (pe,
Je m'en vais appeller le Sergent du quartier,
Hola.

SCENE VIII.

SERGENT, PANCRACE, LE DOCTEUR.

SERGENT, *& Recors.*

Que voulez vous;

PAN-

PANCRACE.

Nous avons un Sorcier
Qui faut mettre en prison, sans tarder d'avantage.
Tenez bien.
LE DOCTEUR.
N'ayez peur.
SERGENT.
Voyons le personnage,
Ah galand ! je te tien, c'est de la part du Roy,
Allons y faut marcher, vous moquez vous de moy,
Pourquoy mettre en prison cette jaquette noir ?
LE DOCTEUR.
Il est plus fin que nous, autre tour de grimoir.
PANCRACE.
Monsieur, nous nous estions de son corps emparé,
Mais comme il est sorcier y s'est evaporé.
SERGENT.
Il faut courir aprés, mais si l'on vous l'ameine...
PANCRACE.
Et vous, & vos records, chacun aura sa peine,
Vostre argent est tout prest, s'y peut-estre arresté,
Mais sans perdre de temps courons de ce costé.

SCENE IX.

BAGOLIN, seul.

JE n'ay jamais mieux fait, voyant cette sequelle,
Que d'avoir sans rien dire enfilé la venelle,
J'estois pris pour un sot, & sous mon habit noir,
Dans une basse fosse on me fut venu voir,
Et l'on eut fait chanter, dans cette belle Cage,
A l'Avocat bibus, un diable de ramage,
Que l'Avocasserce, est un méchant mettier,
Il est plus dangereux que d'estre Savetier.
Reprenons dont sans bruit la manicle, & la forme,
Et pour estre Advocat, qu'on m'attende sous l'orme,
J'en avois pour mon conte, & si je n'eus drillé,
Le pauvre Bagolin alloit estre estrillé.

SCENE X.

LE COUSIN, SERGENT, BAGOLIN.

LE COUSIN.
VOilà noftre galant, niché dans fa boutique,
Songez en le prenant, qu'il entent l'art magique,
Que pour eftre invifible il n'a qu'à le vouloir.
SERGENT.
Le Sorcier en nos mains, n'a plus aucun Pouvoir.
C'eft de la part du Roy....
BAGOLIN.
He bien, quoy ?
SERGENT.
Que je vous Commande.
De venir en Prifon.
BAGOLIN.
A vous, à voftre bande,
Je commande à mon tour, que fans plus retarder,
Vous n'ayez en ce lieu rien à me commander.
A moins que vous voulez que la Savaterie,
Sans aille faire un tour, fur voftre friperie.

SCENE XI.

PANCRACE, BAGOLIN, RECORDS, LE DOCTEUR, SERGENT.

PANCRACE.
VOilà noftre Advocat, noftre illuftre enchanteur,
Vifte, vifte, Sergent faififfez l'impofteur.
BAGOLIN.
Ah ! vieux fols efdanté tu veux dont qu'on m'arrefte,
Ce coup eft pour ton conte.
RECORDS.
Ah ! L'épaule !

SAVETIER 29
LE DOCTEUR.
Ah ! la Teste !
PANCRACE.
Saisissez le Records.
SERGENT.
Il nous est échapé,
Courons aprés enfans, & qui soit attrapé.

SCENE XII.

LISIMENE, ROSANDRE.

LISIMENE.

Ouy Rosandre, il est temps de faire voir Rosan-
dre,
C'est trop joüer mon Pere, & c'est trop l'entre-
prendre,
L'honneur..mais quel grand bruit provient jusques-
icy ?
ROSANDRE.
Ce sera Bagolin qui fuyant....le voicy.

SCENE XIII.

RECORDS, SERGENT, LISIMENE,
ROSANDRE, LE DOCTEUR, PAN-
CRACE, LE COUSIN.

RECORDS.
ARreste, arreste.
SERGENT.
Viste, que l'on le prenne,
Il m'a tant fait courir, que j'en suis hors d'halaine.
RECORDS.
Qu'on le prenne au collet, il doit estre en ces lieux,
Il c'est evanouy tout d'un coup à nos jeux,
C'est un franc enchanteur, j'y gagerois ma teste,
B 3 Visitons

L'ADVOCAT
Viſitons bien partout, il faut … arreſte, arreſte.
LISIMENE.
La piece eſt admirable, & pour n'en rire pas,
Il faudroit au plaiſirs ne trouver nul appas.
RECORDS.
Au Sorcier, au Sorcier.
LISIMENE.
La priſſe eſt infaillible.
RECORDS.
L'avez vous ?
SERGENT.
Et deux fois qui ſe rend inviſible ;
Nous le tenions au dos quand il a diſparu.
LE DOCTEUR.
Souvent le lievre eſt pris, quand il a bien couru,
Viſitons bien par tout ….
BAGOLIN.
Gagnons au pied, & viſte.
LE DOCTEUR.
Nous tenons le Renard, il eſt pris dans le gite.
PANCRACE.
L'Enchanteur eſt il pris, & malgré ſon pouvoir…..
SERGENT.
Il eſt dans cette caiſſe, & vous le pouvez voir.
PANCRACE.
Il faut qu'à mon plaiſir maintenant je le d'aube.
LE DOCTEUR.
Il s'eſt evanoüy, comme il fait de la Robe.
Mais Chut ne ditte mot, j'apperçois ſon ſecret,
Et le pendart eſt pris ſi plus y ſi remet ;
Il ne nous fera plus une troiziéme piece,
Nous n'avons dans ce lieu qu'a remettre la caiſſe,
Et s'il y rentre, encore, il faudra l'inveſtir,
C'eſt un diable, s'il a le pouvoir d'en ſortir.
LE COUSIN.
Bon, bon, que ditte vous ? une autre adreſſe preſſe,
Si-toſt.….
BAGOLIN.
Bon jour, bon jour.

RE-

SAVETIER.
RECORDS.
Arreste, arreste.
LISIMENE.
Bagolin comme il faut, egaye ses Esprits,
Ce trait qui les surprent, m'a dans l'abord surpris.
ROSANDRE.
Ouy, je trouve à mon sens l'invention jolie,
Elle seroit plaisante, en une Comedie ;
Mais encore une fois les voicy de retour.
RECORDS.
Au Sorcier, au Sorcier.
LE DOCTEUR.
Mettez vous à l'entour,
Il vous a dit bon soir, donnez luy le bon jour.
PANCRACE.
Ah ! Sorciez mon amy, ta magie estant vaine,
De m'avoir fait courir, tu payeras la peine,
Il faut dans un cachot, le faire dégoisser.
LISIMENE.
Non mon Pere, il est temps de vous desabuser,
C'est homme est innocent, mais puis qu'il faut tout dire,
Tout & qu'il s'est passé, ne s'est fait que pour rire.
PANCRACE.
Bagolin ?
BAGOLIN.
Bagolin, bien loin d'estre Sorcier,
N'a jamais eu l'esprit que d'estre Savetier.
LISIMENE.
Mon Pere connoissez....
PANCRACE.
Qui ma fille ?
LISIMENE.
Rosandre.
ROSANDRE.
Qui pretend à l'honneur, de ce voir vostre gendre ;
Une lettre fait foy, de ce que je vous dis :
Je suis pour ce sujet arrivé de Paris,
J'ay failly vous joüant, mais pour r'avoir ma grace.
PAN-

PANCRACE.
Rosandre mon enfant, ah! que je vous embrasse,
Lisimene est à vous, puis que je l'ay promis,
Je ne pouvois trouver un plus aimable fils.
ROSANDRE.
C'est le meilleur effet de ma bonne fortune;
SERGENT.
Monsieur....
PANCRACE.
Je vous entens, voilà de la pequeune,
Pour vous le cher amy, vous serez du festin.
LE DOCTEUR.
Le Philosophe dit, que quand un bon dessein...
BAGOLIN.
Et le pauvre Advocat n'aura rien pour sa peine?
ROSANDRE.
Bagolin, dix louis, seront pour ton Estrene.
BAGOLIN.
Fort bien.
PANCRACE.
Rentrons, & des demain sans perdre plus
de temps,
Rendons par cette himene, tous vos desirs contens

FIN.

www.ingramcontent.com/pod-product-compliance
Lightning Source LLC
Chambersburg PA
CBHW030121230526
45469CB00005B/1748